U0146080

中小学生零基础学写毛笔字

◇ 96 个常用例字 + 32 课教学视频

学生毛笔

楷书入门

卢中南 书

华夏万卷 编

◉ 偏旁部首

◉ 间架结构

三学段

五年级适用

CnS 湖南美术出版社 PUBLISHING & MEDIA

全国百佳图书出版单位

图书在版编目 (CIP) 数据

学生毛笔楷书入门. 三字经 / 卢中南书; 卢夏方
— 长沙: 湖南美术出版社, 2020.7

ISBN 978-7-5356-9159-0

I.①学... II.①卢... ②卢... III.①楷书-毛笔字-硬笔书-
IV.①J292.33

中国版本图书馆 CIP 数据核字(2020)第 072300 号

学生毛笔楷书入门·三字经
Xuesheng Maobi Kaishu Rumen·San Xueduan

出 版 人: 黄啸
丛 书 主 编: 卢中南
书　　　写: 卢夏方
责任编辑: 彭　娜　邹方斌
责任校对: 彭娜
装帧设计: 卢夏方
出版发行: 湖南美术出版社
(长沙市东二环一段 622 号)
经　　销: 全国新华书店
印　　刷: 成都蜀通印务有限公司
(成都市蛟龙工业港双华大道科三社)
开　　本: 880×1230 1/16
印　　张: 9
版　　次: 2020 年 7 月第 1 版
印　　次: 2020 年 7 月第 1 次印刷
书　　号: ISBN 978-7-5356-9159-0
定　　价: 20.00 元

【版权所有,请勿翻印、转载】

邮购联系: 028-85973057　　邮编: 610000
网　址: http://www.scwj.net
电子邮箱: contact@scwj.net
如有倒装、破损、少页等印装质量问题,请与印刷厂联系斢换。
联系电话: 028-85939802

目　录

生字写一写 2

笔顺：丿 𠂉 𠂆 𠂉 𣥂 𣥂 笁 笠 竺 笠 笠

笔顺：丿 丿 门 门 舟 舟 舟 舟 盘 盘 盘

笔顺：丿 人 𠆢 今

笔顺：丶 亠 广 广 𣎴 夜 夜 夜

笔顺：丶 丷 屵 屵 屵 岸 岸 岸

笔顺：丨 丷 丷 半 半 当

45

评分：☹ ☹ ☺ ☺ ☺

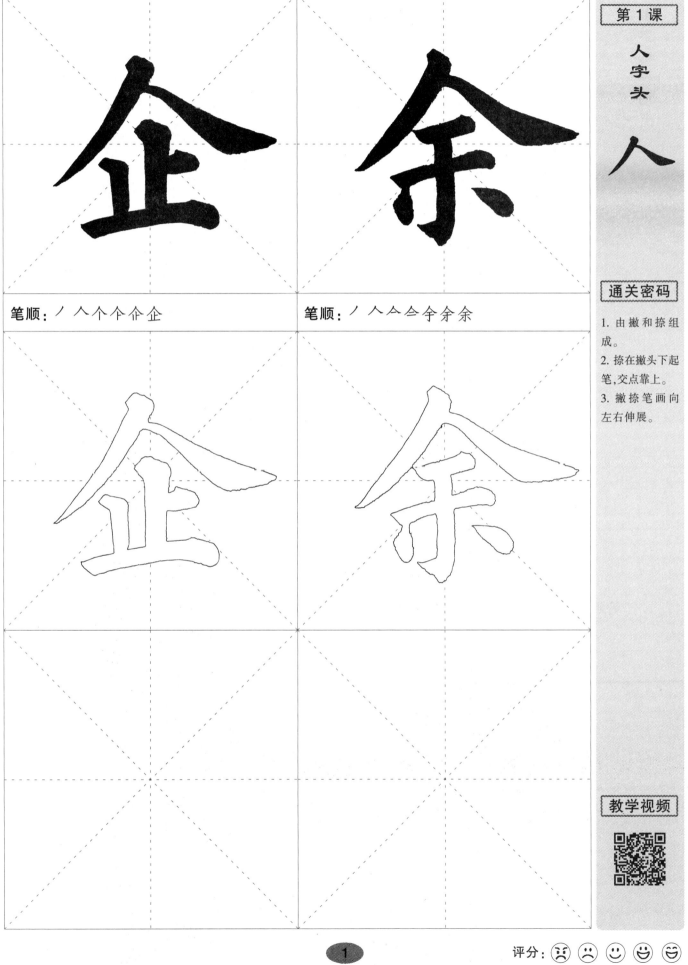

笔顺：丿 人 亻 个 仝 仝 仝 企

笔顺：丿 人 人 仝 仝 仝 仝 余

人字头

人

通关密码

1. 由撇和捺组成。

2. 捺在撇头下起笔,交点靠上。

3. 撇捺笔画向左右伸展。

教学视频

1

评分：

生字写一写

处

笔顺：ノ ク タ 处 处

闻

笔顺：丶 丨 门 门 闩 闻 闻 闻 闻

照

笔顺：丨 冂 日 日 昭 昭 昭 照 照 照 照 照 照

苔

笔顺：一 十 艹 艹 苔 苔 苔 苔

霜

笔顺：一 厂 厂 币 币 雨 雨 零 零 霜 霜 霜 霜 霜 霜

鱼

笔顺：ノ ク 夕 鱼 鱼 鱼 鱼 鱼

评分：☹ ☹ ☺ ☺ ☺

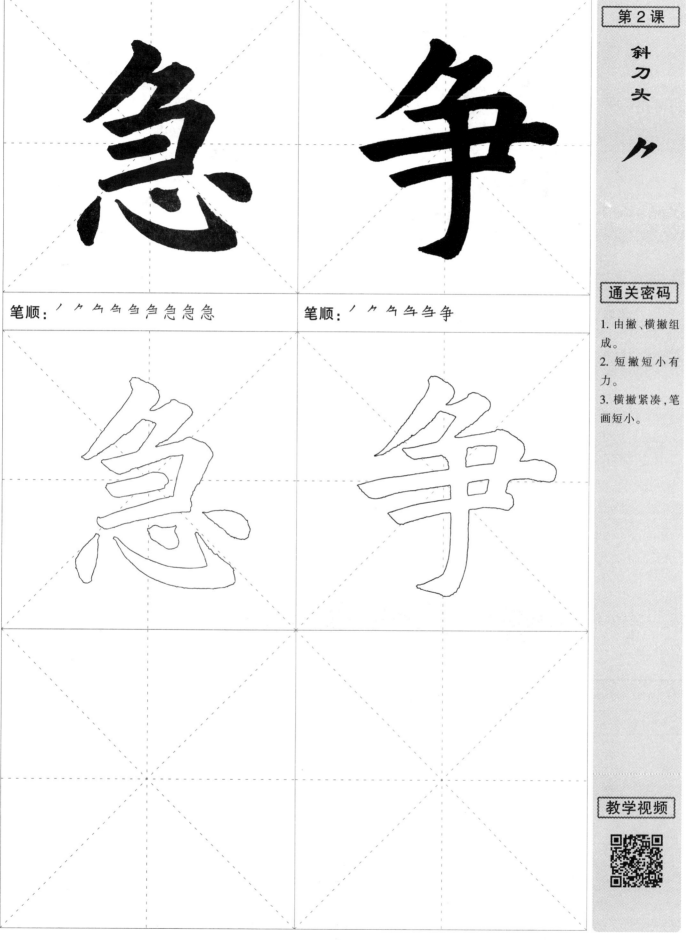

笔顺: ⺀ ⺀ ⺈ ⻆ ⺃ 急 急 急 急

笔顺: ⺀ ⺀ ⺈ ⺈ ⺈ 争

第 2 课

斜刀头 ⺈

通关密码

1. 由撇、横撇组成。

2. 短撇短小有力。

3. 横撇紧凑,笔画短小。

教学视频

2

评分: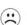

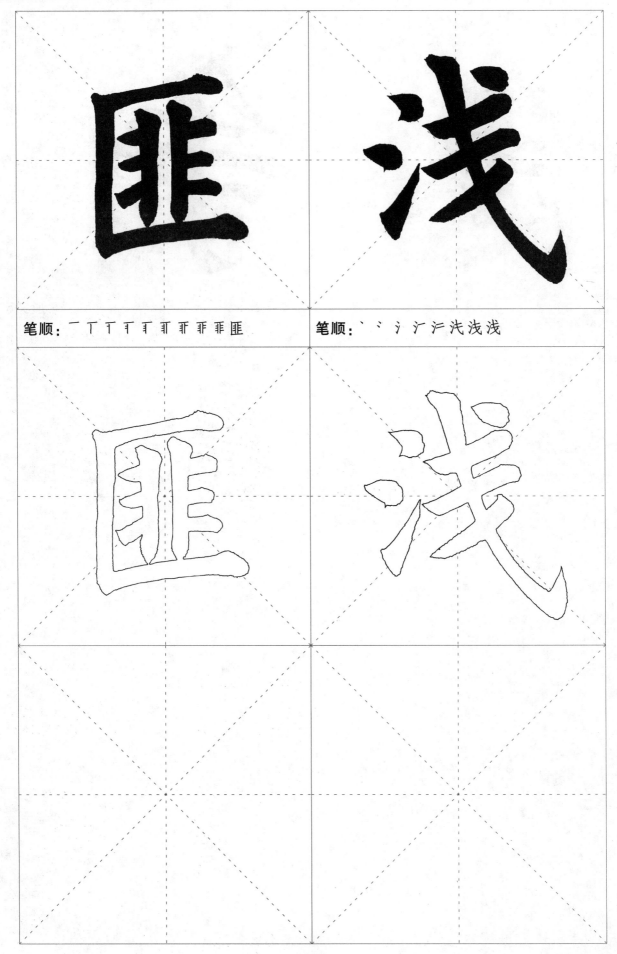

笔顺：一 丁 丁 丐 丐 丌 罪 罪 罪 匪

笔顺：丶 丶 氵 氵 汀 汒 浅 浅

评分：

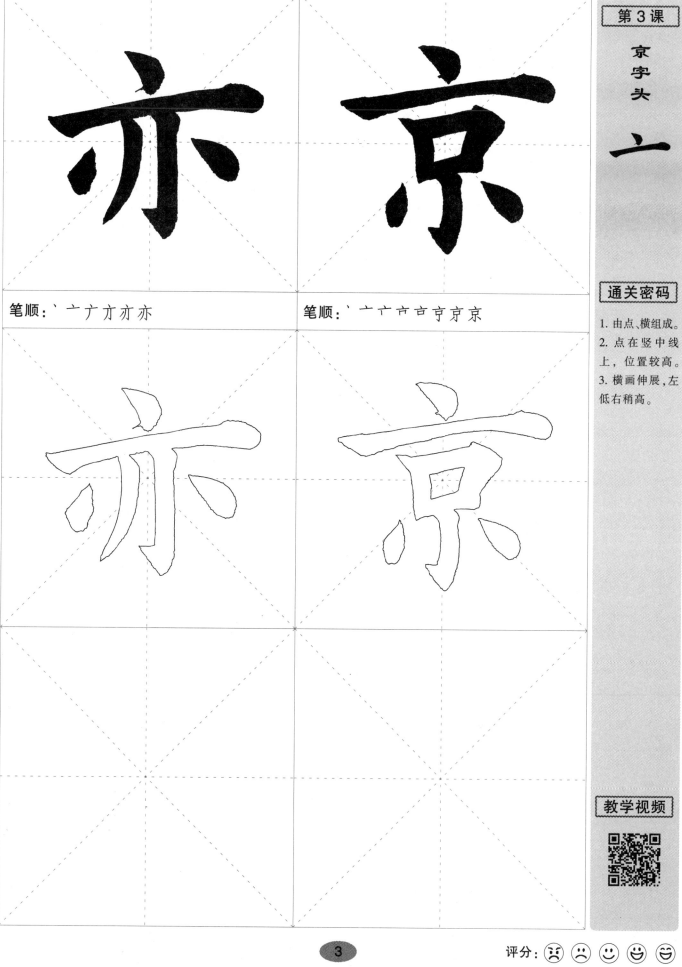

笔顺：丶亠广亣亦亦

笔顺：丶亠广亣古古亨京京

通关密码

1. 由点、横组成。
2. 点在竖中线上，位置较高。
3. 横画伸展，左低右稍高。

教学视频

评分：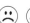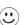 😐 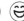 😊

学习实践4：受益匪浅

笔顺：一 ㄅ ㄉ ㄞ ㄅ ㄇ 受 受

笔顺：丶 丷 屶 斗 峃 峃 益 益 益

评分：☹ ☹ ☺ ☺ ☺

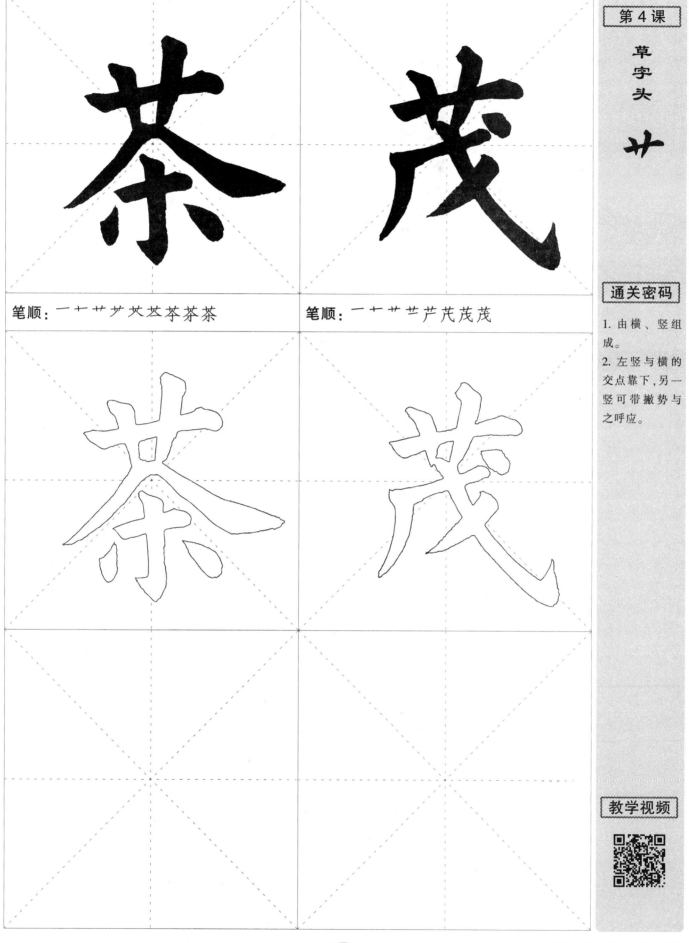

笔顺：一十艹艹艼茶茶茶茶茶

笔顺：一十艹艹芦芪茂茂

通关密码

1. 由横、竖组成。

2. 左竖与横的交点靠下，另一竖可带撇势与之呼应。

教学视频

评分：

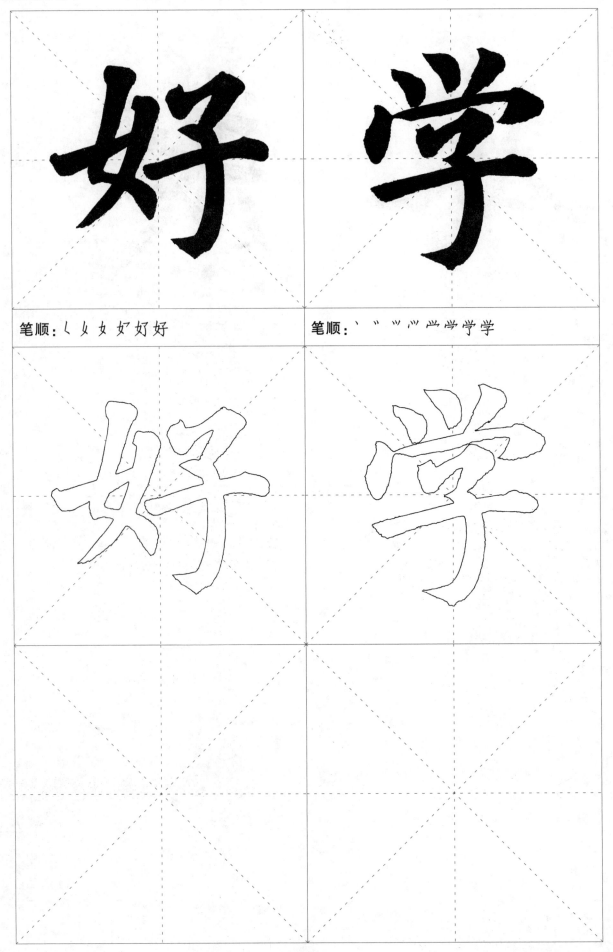

笔顺：乚 乁 女 女 好 好

笔顺：丶 丶 丷 丷 兴 学 学 学

评分：😡 🙁 🙂 😄 😊

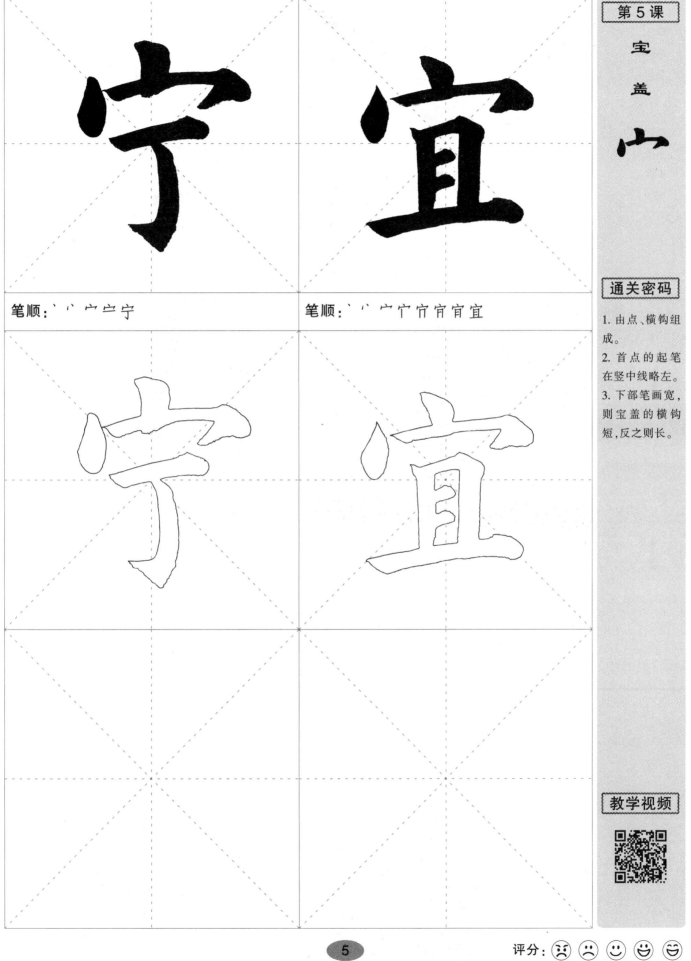

笔顺：丶丶宀宀宁

笔顺：丶丶宀宁宁宜宜宜

第 5 课

宝盖山

通关密码

1. 由点、横钩组成。

2. 首点的起笔在竖中线略左。

3. 下部笔画宽，则宝盖的横钩短，反之则长。

教学视频

5

评分：☹ ☹ ☺ ☺ ☺

学习实践 3：敏而好学

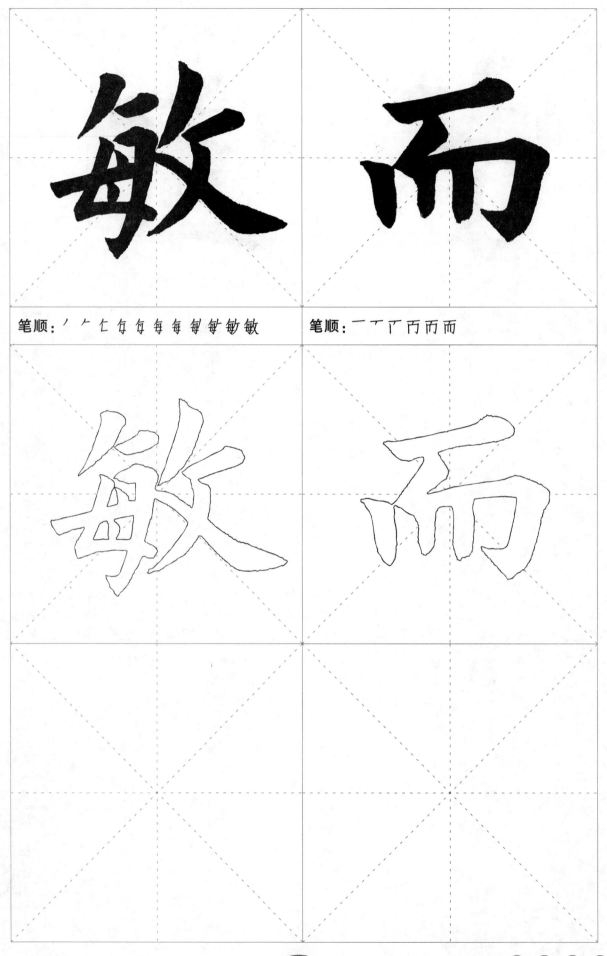

笔顺：丿 𠂉 𠂉 每 每 每 每 每 每 敏 敏

笔顺：一 丁 丆 丙 而 而

评分：☹ ☹ ☺ ☺ ☺

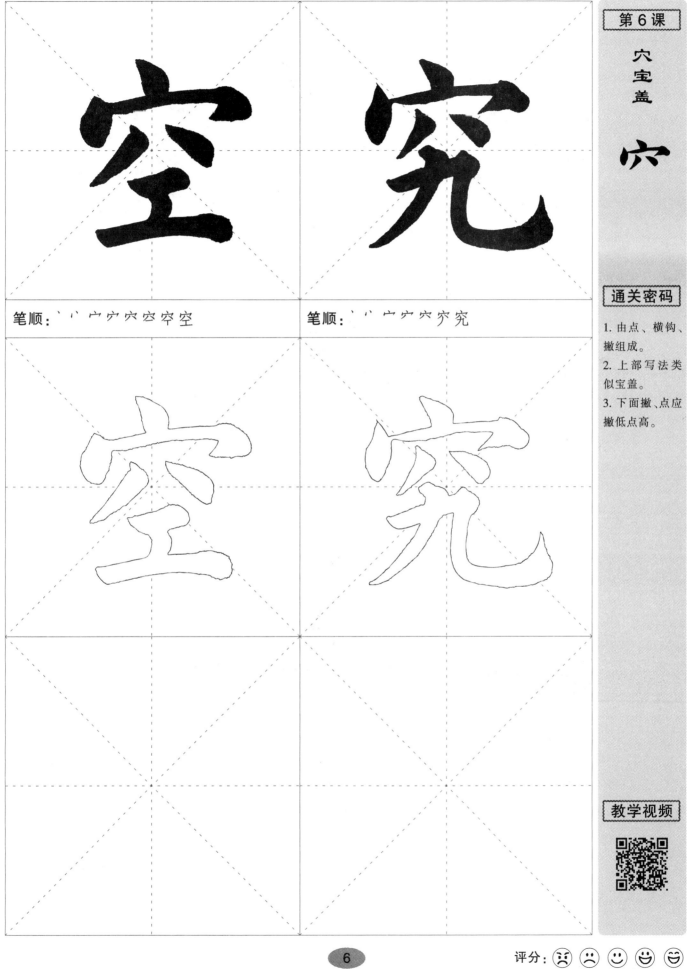

笔顺：丶丶宀宀宂空空空

笔顺：丶丶宀宀宂究究

第6课

穴宝盖

穴

通关密码

1. 由点、横钩、撇组成。
2. 上部写法类似宝盖。
3. 下面撇、点应撇低点高。

教学视频

评分： ☹ ☹ ☺ ☺ ☺

举一反三：风、周

风

周

笔顺：丿几凡风

笔顺：丿冂冂冂冉用周周周

风

周

评分：☹ ☹ ☺ ☺ ☺

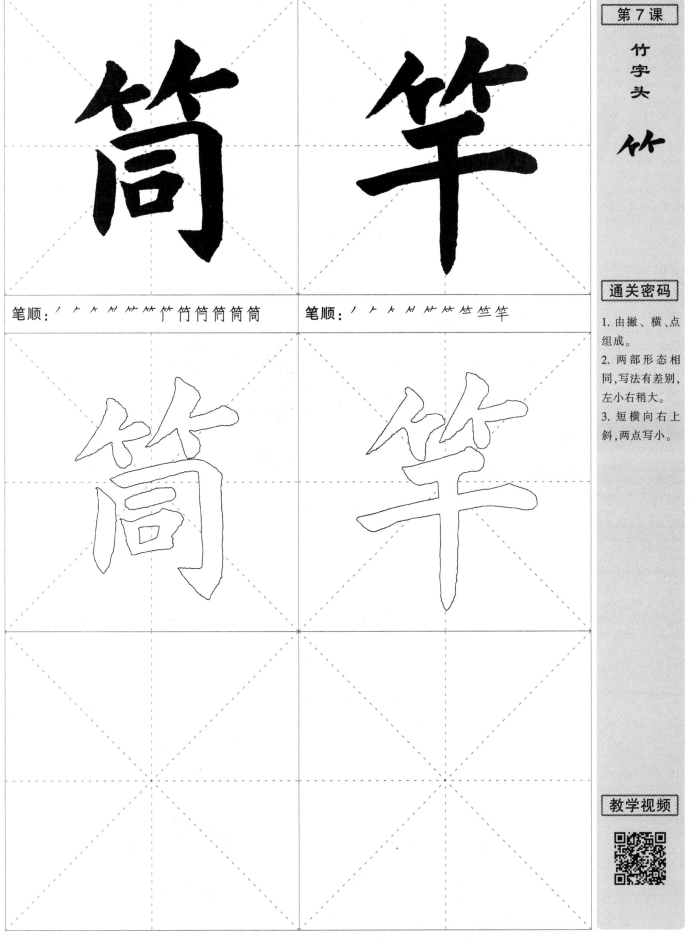

笔顺：ノ ト ト ゲ 竹 竹 竹 竹 简 简 简 简

笔顺：ノ ト ト ゲ 竹 竹 竹 竺 竺 竿

第7课

竹字头

竹

通关密码

1. 由撇、横、点组成。
2. 两部形态相同,写法有差别,左小右稍大。
3. 短横向右上斜,两点写小。

教学视频

评分：

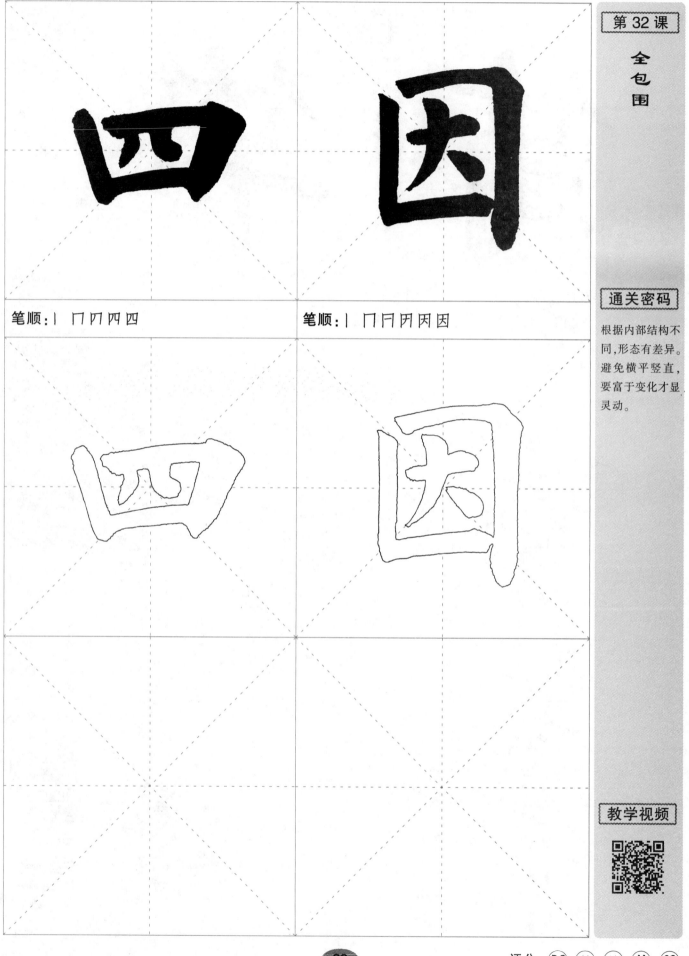

笔顺：丨冂冂四四

笔顺：丨冂冂冈冈因

通关密码

根据内部结构不同,形态有差异。避免横平竖直,要富于变化才显灵动。

教学视频

评分：☹ ☹ ☺ ☺ ☺

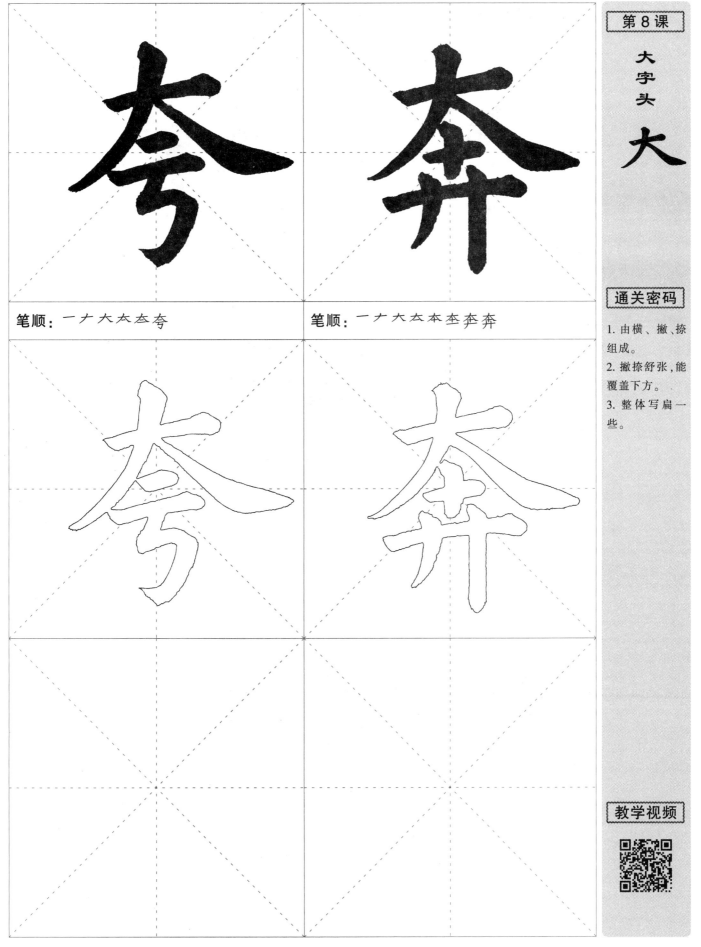

笔顺：一ナ大太本夸

笔顺：一ナ大太本本奔奔

第8课

大字头 **大**

通关密码

1. 由横、撇、捺组成。

2. 撇捺舒张，能覆盖下方。

3. 整体写扁一些。

教学视频

评分：☹ ☹ ☺ ☺ ☺

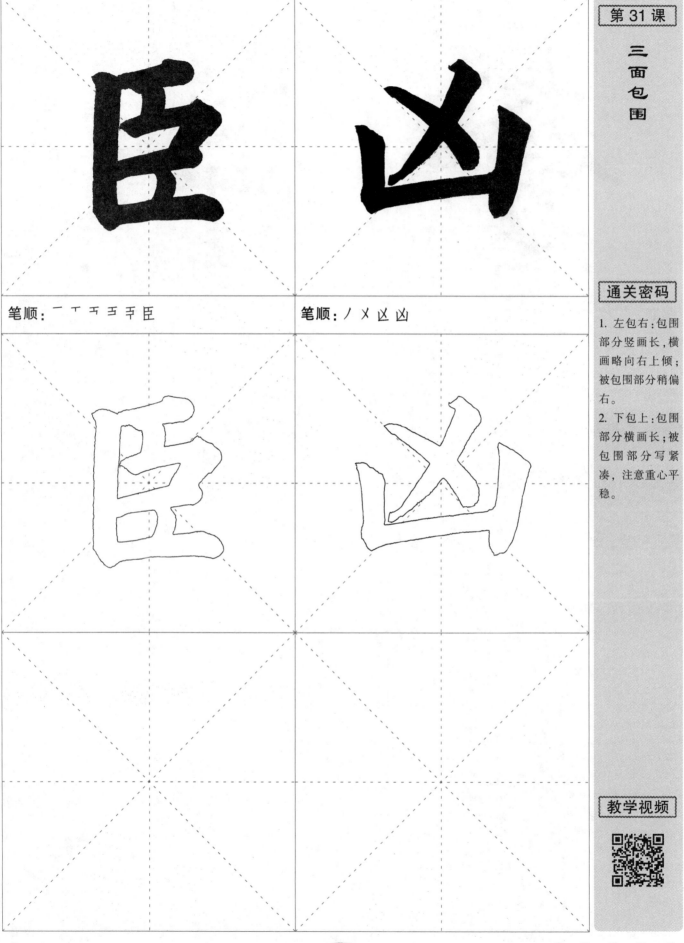

笔顺：一 丁 丂 玉 臣 臣

笔顺：丿 乂 凶 凶

第31课

三面包围

通关密码

1. 左包右：包围部分竖画长，横画略向右上倾；被包围部分稍偏右。

2. 下包上：包围部分横画长；被包围部分写紧凑，注意重心平稳。

教学视频

评分：

第9课

雨字头

雨

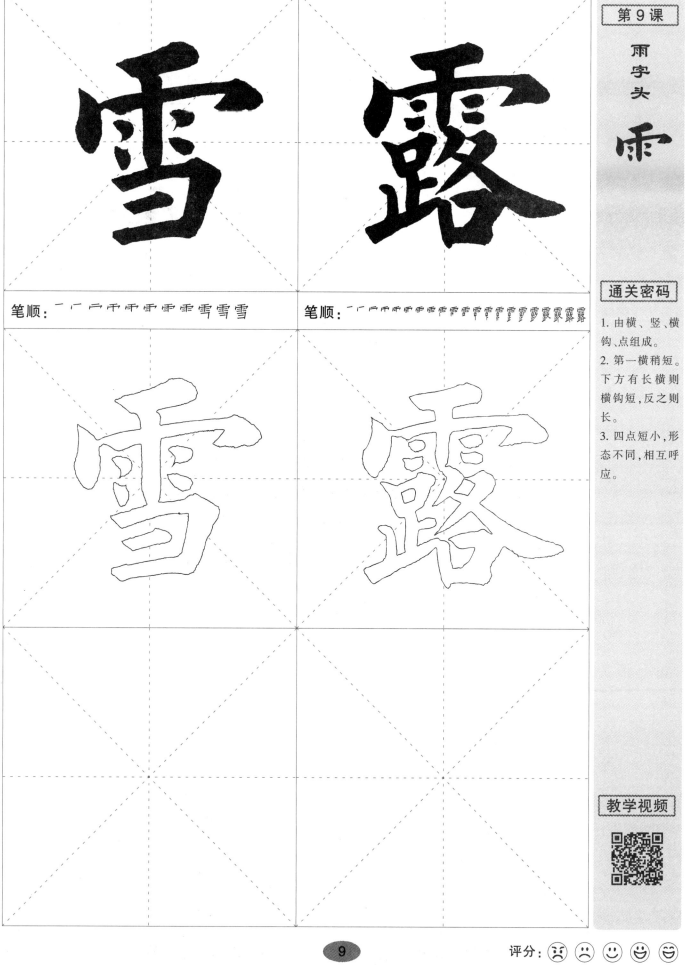

笔顺：一 厂 广 厅 币 雪 雪 雪 雪 雪 雪

笔顺：一 厂 广 厅 币 雨 雨 雨 雫 雫 雫 雫 雫 雩 雫 霄 霰 霰 露 露

通关密码

1. 由横、竖、横钩、点组成。

2. 第一横稍短。下方有长横则横钩短，反之则长。

3. 四点短小，形态不同，相互呼应。

教学视频

评分：😣 😔 🙂 😃 😊

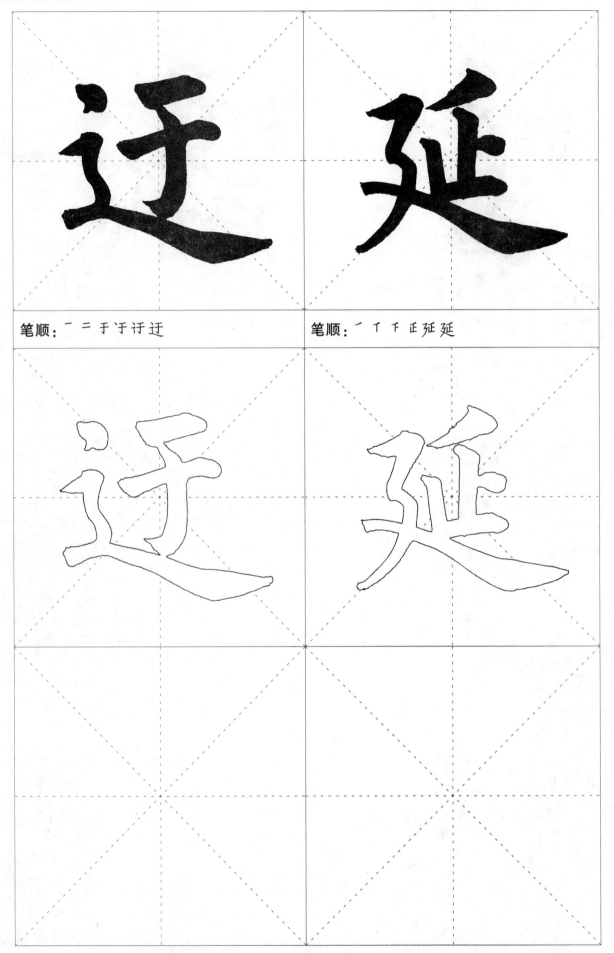

笔顺：一 二 于 于 迁 迁

笔顺：一 亻 千 正 延 延

评分：😟 😦 🙂 😃 😄

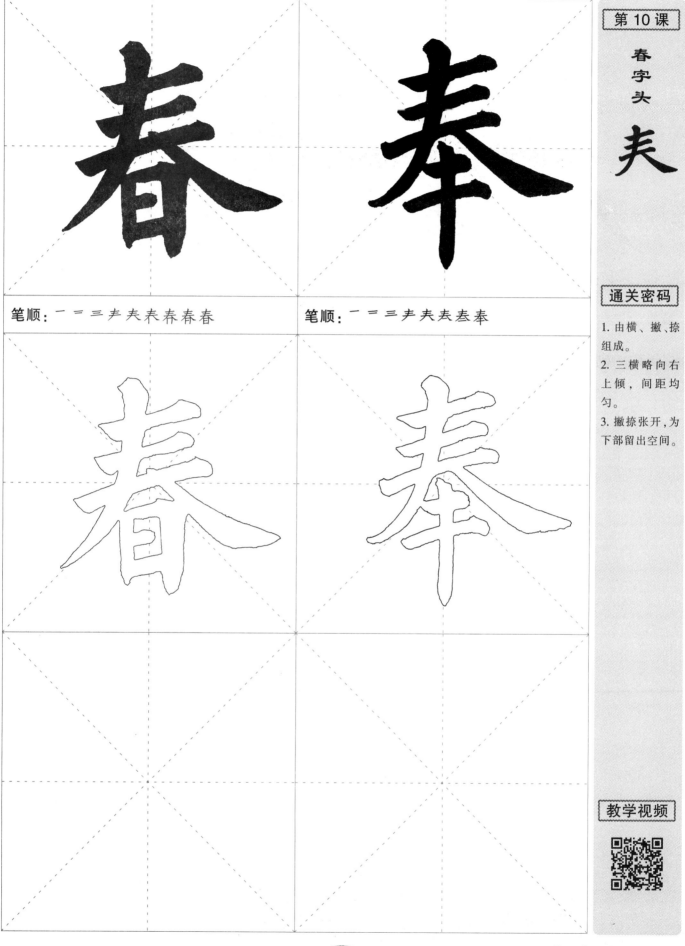

笔顺：一 二 三 声 夫 表 春 春 春

笔顺：一 二 三 声 夫 表 丢 奉

第 10 课

春字头 夫

通关密码

1. 由横、撇、捺组成。
2. 三横略向右上倾，间距均匀。
3. 撇捺张开，为下部留出空间。

教学视频

评分：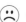

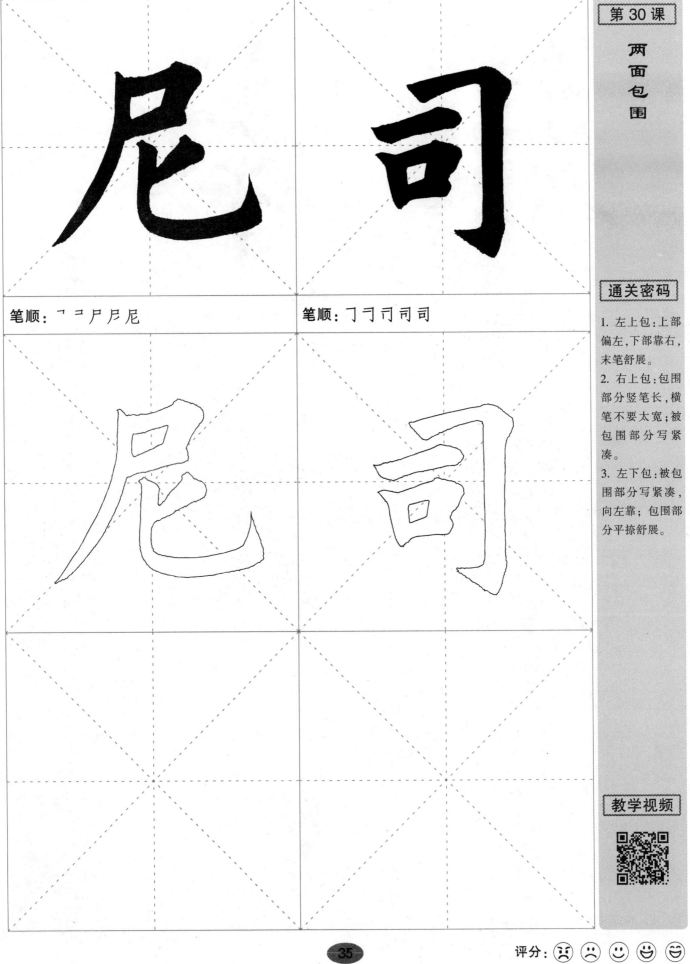

笔顺：ㄱ ㄱ 尸 尸 尼

笔顺：丁 丬 丬 司 司 司

通关密码

1. 左上包：上部偏左，下部靠右，末笔舒展。

2. 右上包：包围部分竖笔长，横笔不要太宽；被包围部分写紧凑。

3. 左下包：被包围部分写紧凑，向左靠；包围部分平捺舒展。

教学视频

评分：

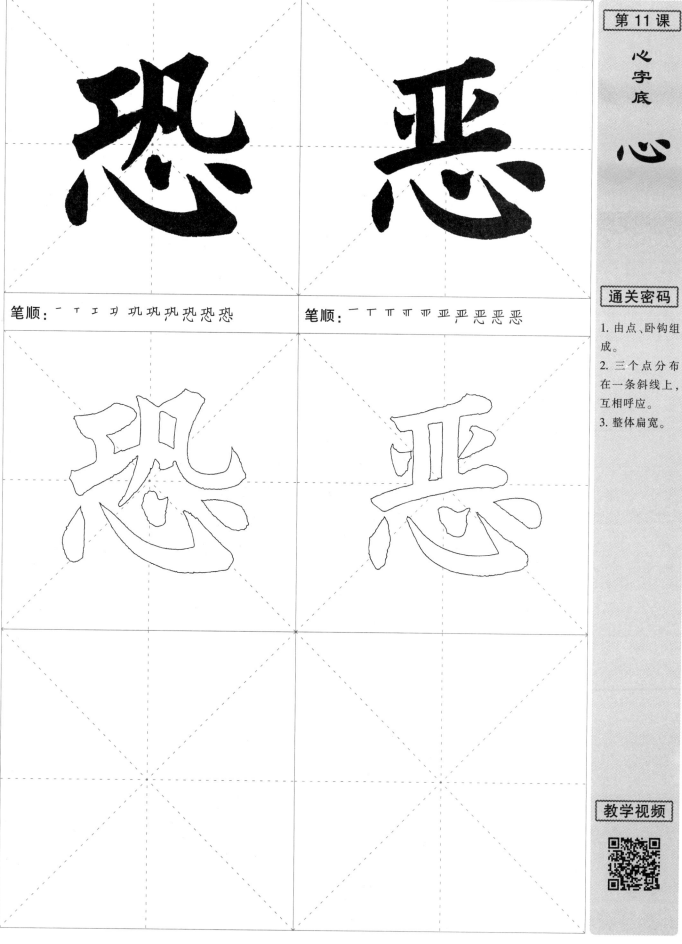

笔顺：一 丁 工 丮 巩 巩 巩 恐 恐 恐

笔顺：一 丆 亓 丌 亚 亚 严 恶 恶 恶

心字底

心

通关密码

1. 由点、卧钩组成。

2. 三个点分布在一条斜线上，互相呼应。

3. 整体扁宽。

教学视频

11

评分：☹ ☹ ☺ ☺ ☺

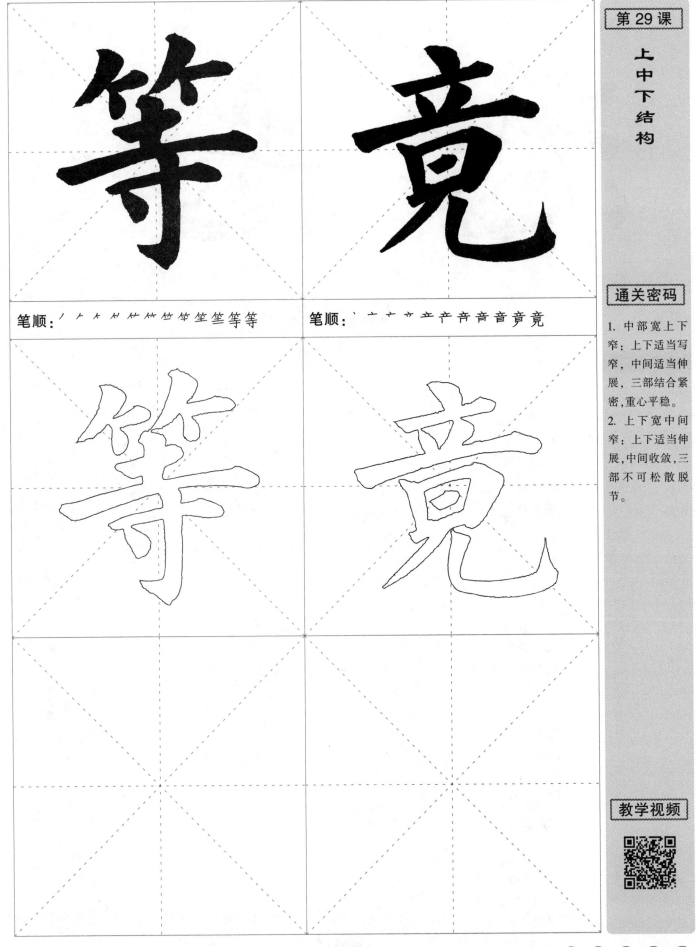

笔顺：丿 ⺊ ⺊ ⺊ ⺮ ⺮ 竺 竺 竿 笁 等 等

笔顺：丶 亠 亠 立 产 产 音 音 音 竟 竟

第29课

上中下结构

通关密码

1. 中部宽上下窄：上下适当写窄，中间适当伸展，三部结合紧密，重心平稳。

2. 上下宽中间窄：上下适当伸展，中间收敛，三部不可松散脱节。

教学视频

评分：

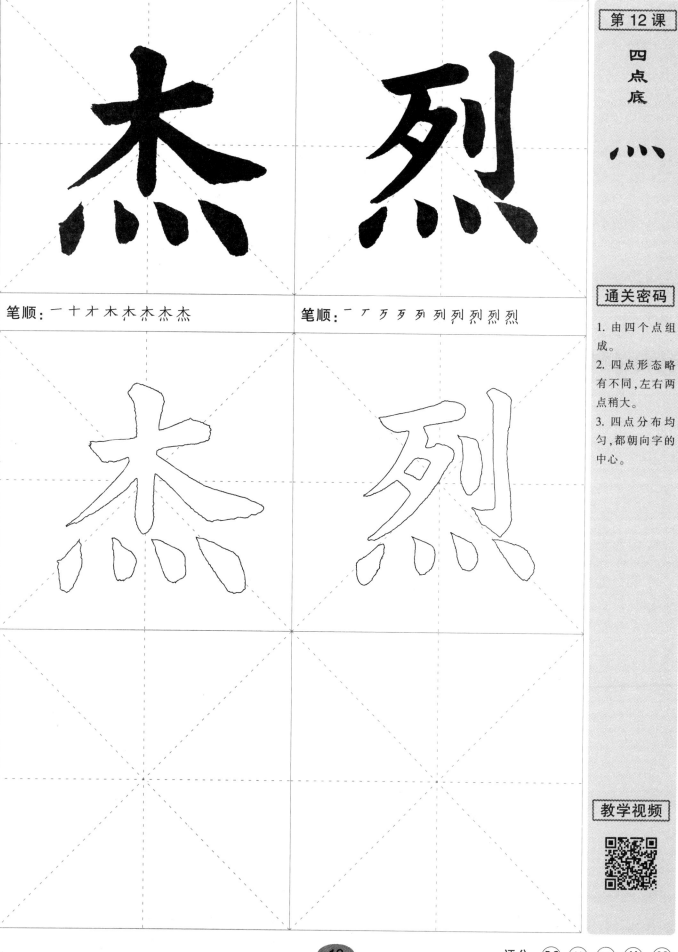

笔顺：一 十 才 木 木 杰 杰 杰

笔顺：一 ㄏ 歹 夕 列 列 列 烈 烈 烈

第 12 课

四点底

灬

通关密码

1. 由四个点组成。

2. 四点形态略有不同，左右两点稍大。

3. 四点分布均匀，都朝向字的中心。

教学视频

12

评分：☹ ☹ ☺ ☺ ☺

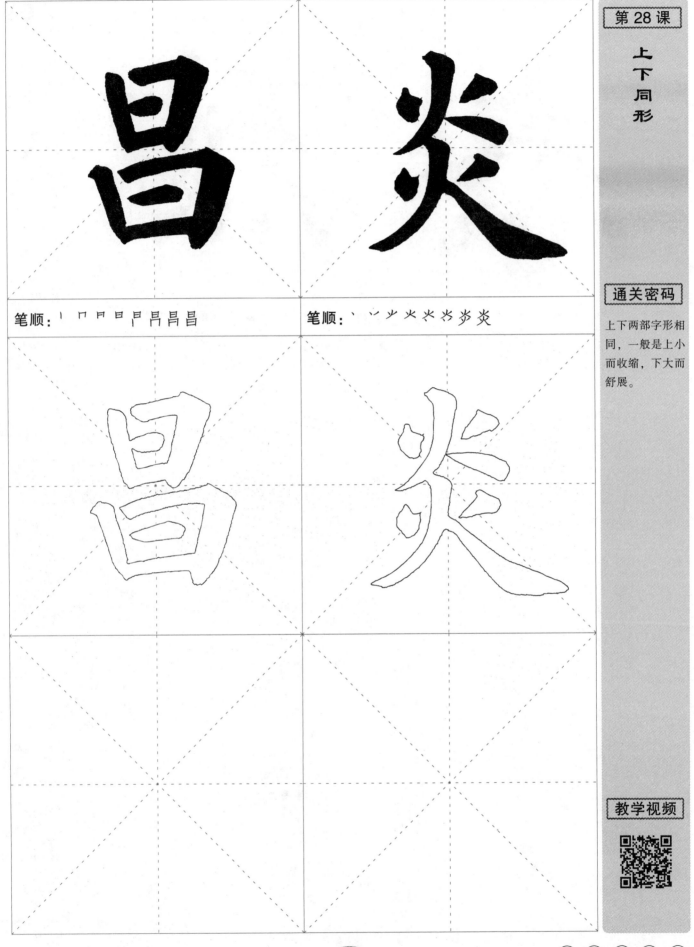

笔顺：丨冂冂日月昌昌

笔顺：丶丷少火火炎炎炎

通关密码

上下两部字形相同，一般是上小而收缩，下大而舒展。

教学视频

评分：

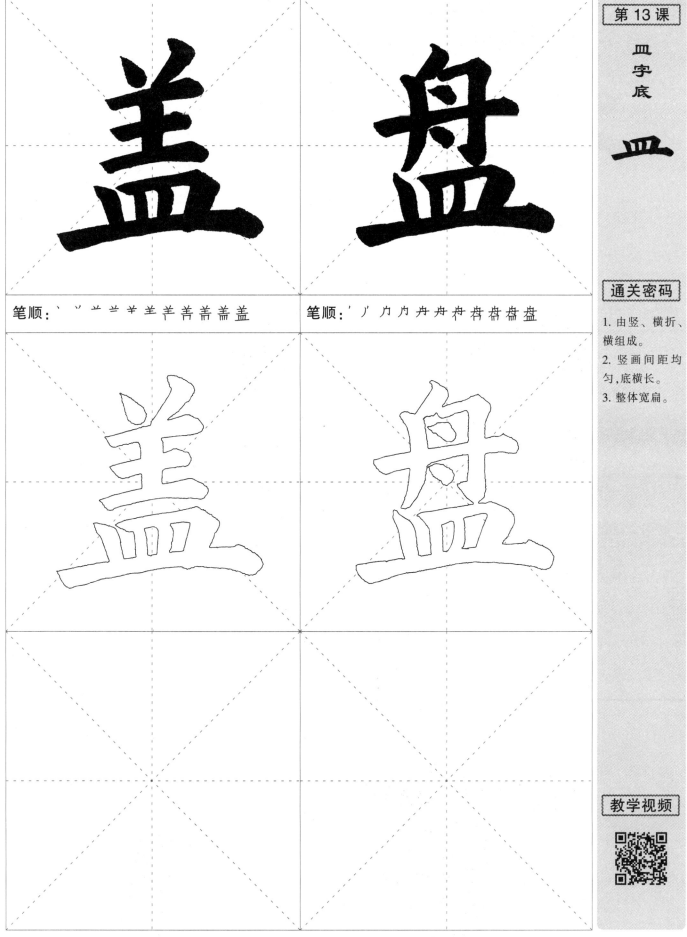

笔顺：丶丷兰兰羊羊羊盖盖盖

笔顺：丿丌丌舟舟舟舟舟盘盘

通关密码

1. 由竖、横折、横组成。

2. 竖画间距均匀，底横长。

3. 整体宽扁。

教学视频

评分：

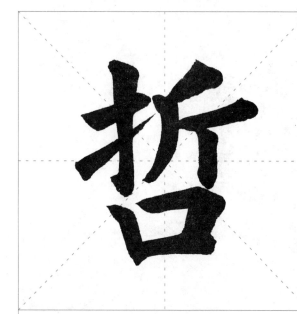

笔顺：一 十 扌 扩 扩 折 折 折 折 哲 哲

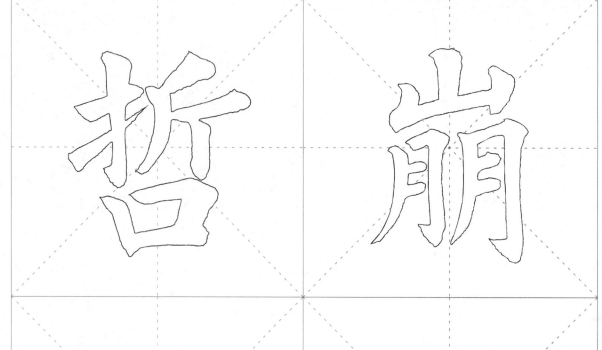

笔顺：丨 屮 屮 严 严 屵 屵 屵 崩 崩 崩

第27课

上下结构：分合

通关密码

1. 上分下合：上部由左右两部分构成，应左右靠紧，与下部对正。

2. 上合下分：下部由左右两部分构成，应左右靠紧，与上部对正靠拢。

教学视频

评分：

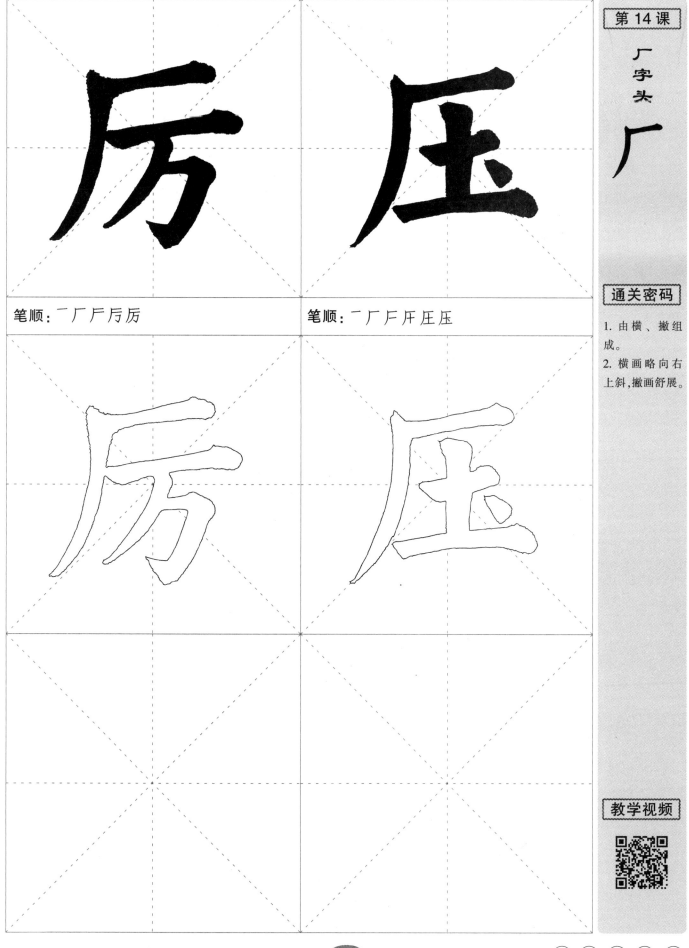

笔顺：一 厂 厂 厉 厉

笔顺：一 厂 厂 厈 厈 压 压

通关密码

1. 由横、撇组成。

2. 横画略向右上斜，撇画舒展。

教学视频

评分：

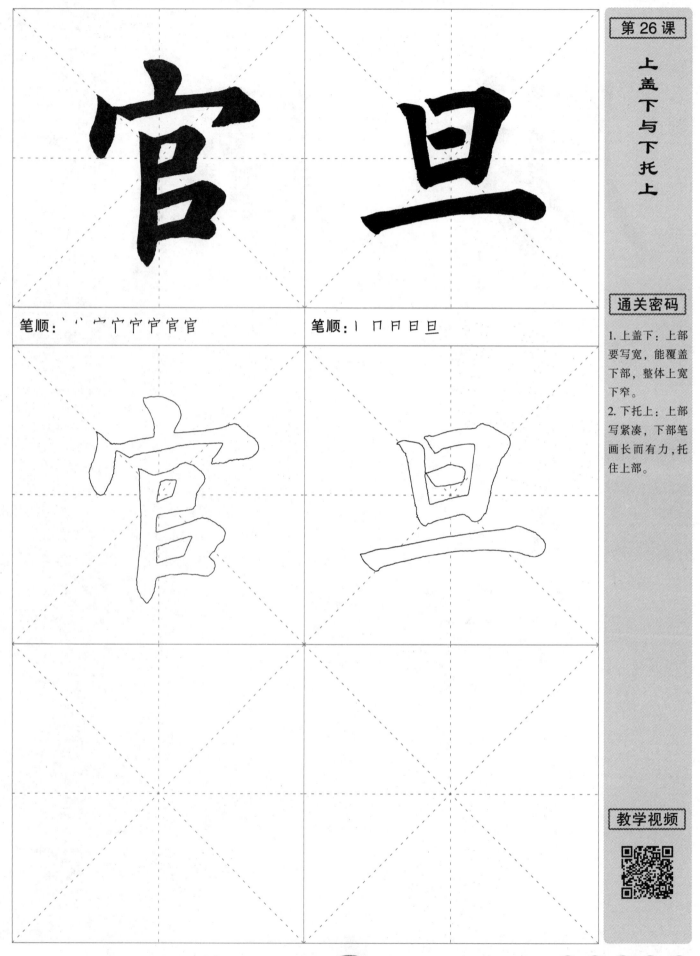

笔顺：丶丶宀宀宀官官官

笔顺：丨冂冃日旦

通关密码

1. 上盖下：上部要写宽，能覆盖下部，整体上宽下窄。

2. 下托上：上部写紧凑，下部笔画长而有力，托住上部。

教学视频

评分：☹ ☹ ☺ ☺ ☺

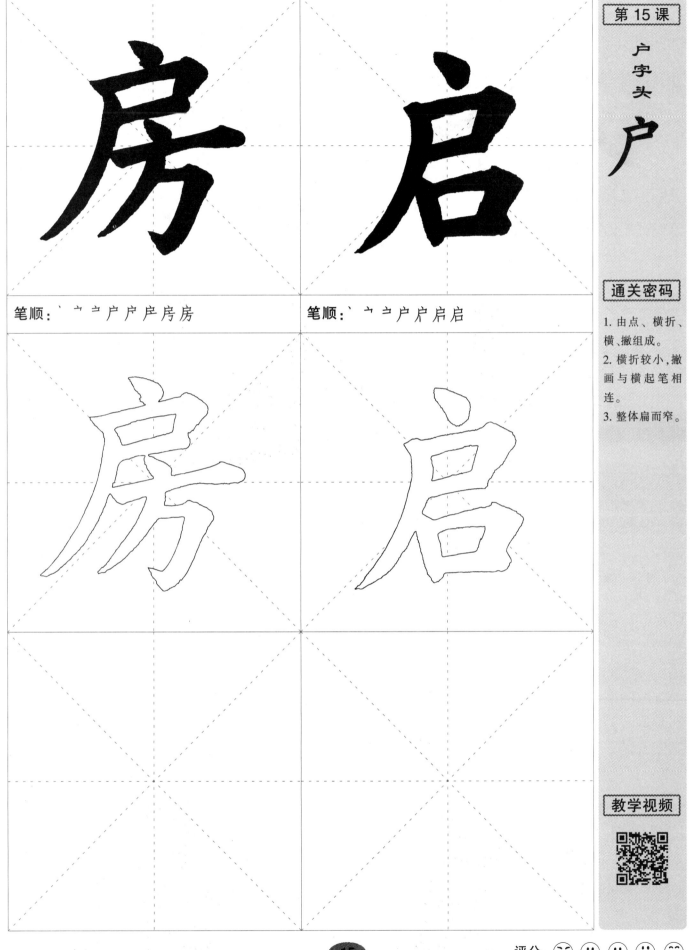

第 15 课

户字头 **户**

笔顺：丶㇒㇕户户户房房

笔顺：丶㇒㇕户户启启

通关密码

1. 由点、横折、横、撇组成。
2. 横折较小，撇画与横起笔相连。
3. 整体扁而窄。

教学视频

15

评分：☹ ☹ ☺ ☺ ☺

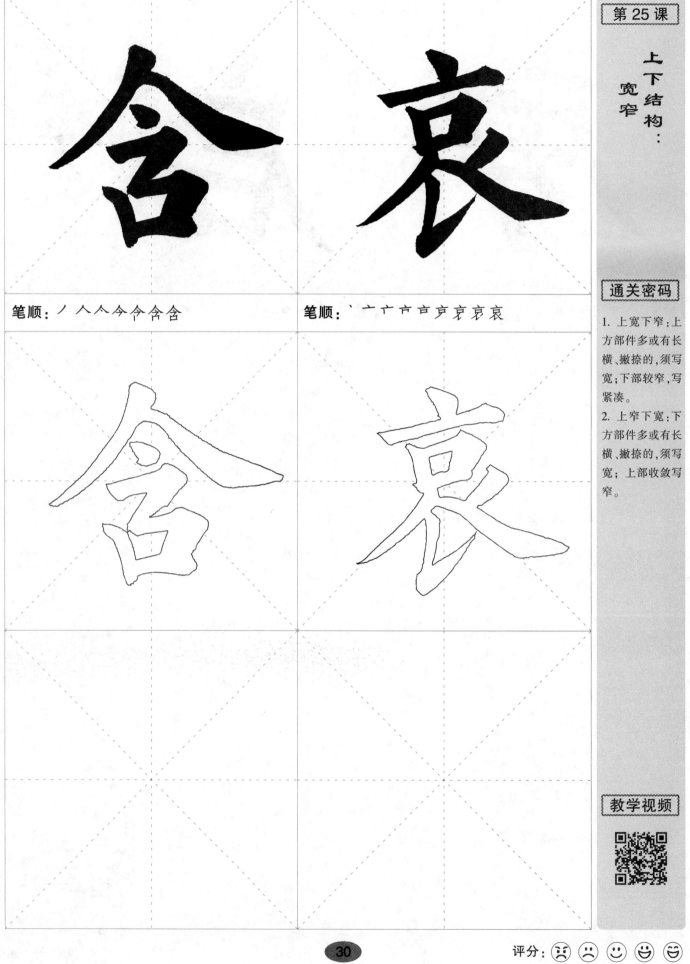

笔顺：丿 人 个 今 今 令 含 含

笔顺：丶 亠 广 亠 亨 亨 亨 亨 哀 哀

通关密码

1. 上宽下窄：上方部件多或有长横、撇捺的，须写宽；下部较窄，写紧凑。

2. 上窄下宽：下方部件多或有长横、撇捺的，须写宽；上部收敛写窄。

教学视频

评分：☹ ☹ ☺ ☺ ☺

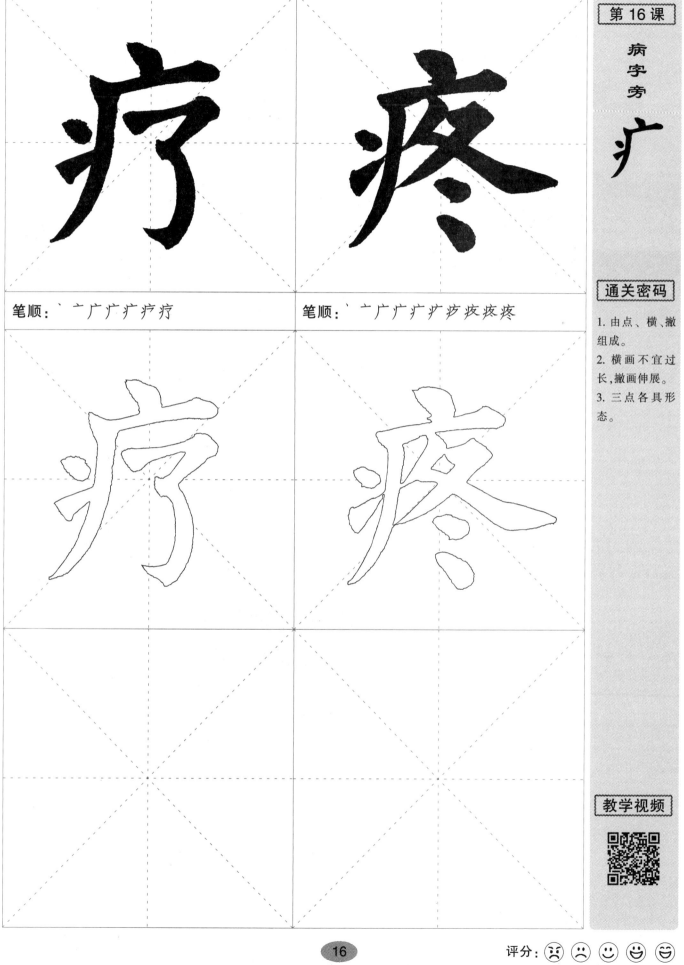

第16课

病字旁

广

通关密码

1. 由点、横、撇组成。

2. 横画不宜过长,撇画伸展。

3. 三点各具形态。

笔顺：` 一 广 广 广 广 疒 疗 疗

笔顺：` 一 广 广 广 广 疒 疒 疚 疚 疼

教学视频

评分： ☹ ☹ ☺ ☺ ☺

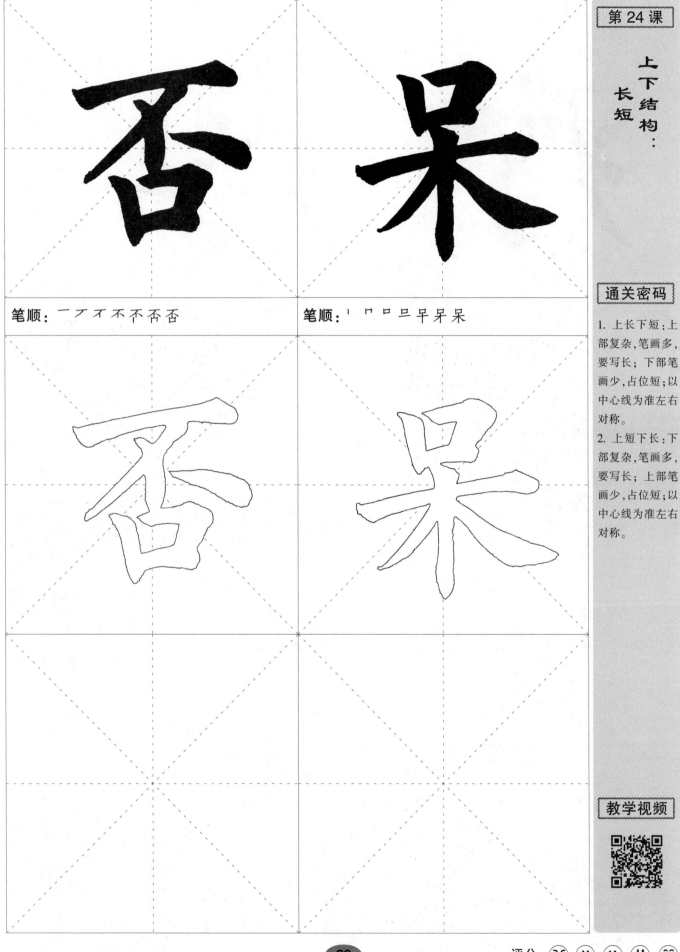

笔顺：一 ア オ 不 不 否 否

笔顺：丨 冂 冂 呂 早 呆 呆

通关密码

1. 上长下短：上部复杂，笔画多，要写长；下部笔画少，占位短；以中心线为准左右对称。

2. 上短下长：下部复杂，笔画多，要写长；上部笔画少，占位短；以中心线为准左右对称。

教学视频

评分：

举一反三：写、分

写

笔顺： 一 コ 写 写

分

笔顺： 丿 八 分 分

写

分

评分： 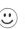 ☺ ☺ ☺

国字框

口

笔顺：丨 冂 冈 囚 囚

笔顺：丨 冂 冃 冊 囨 周 固 固

通关密码

1. 由竖、横折钩、横组成。
2. 横折钩的折钩稍长下伸。
3. 整体长方。

教学视频

28

评分：☹ ☹ ☺ ☺ ☺

学习实践一：志同道合

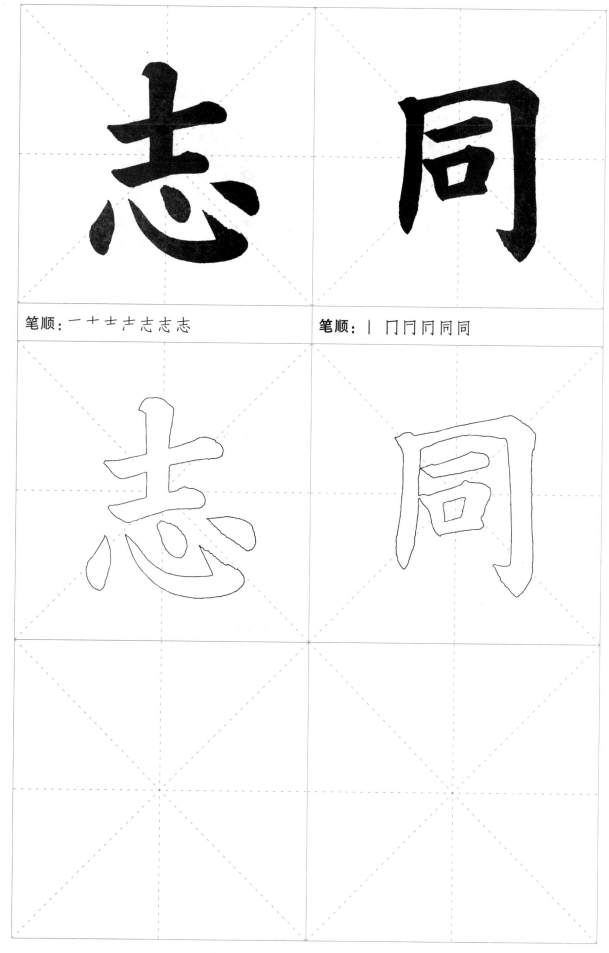

笔顺：一 十 土 丰 志 志 志

笔顺：丨 冂 冂 同 同 同

评分：

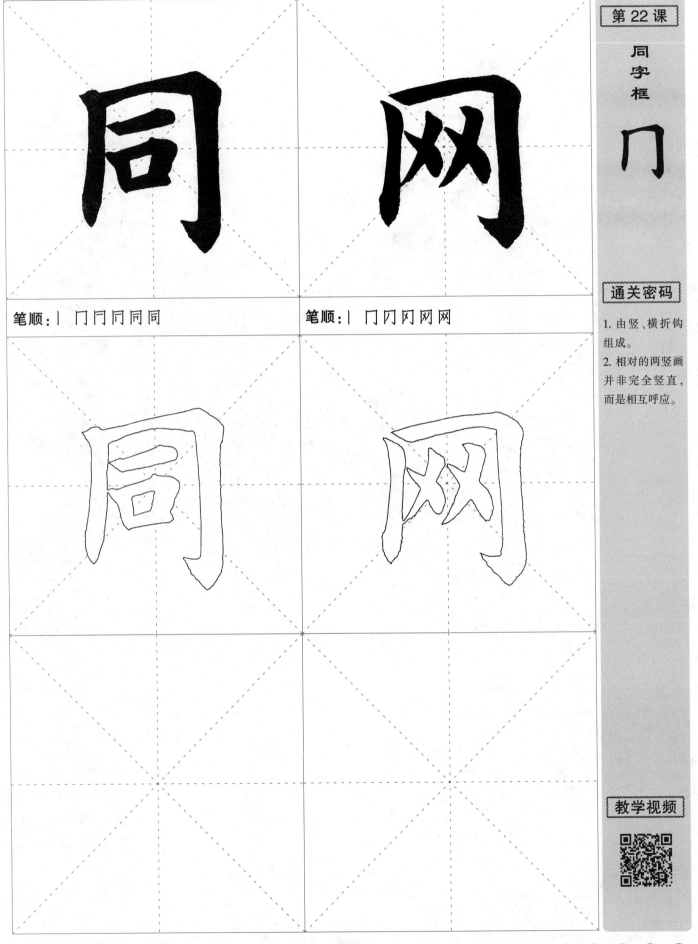

笔顺：丨冂冂同同同

笔顺：丨冂冈冈网网

评分：

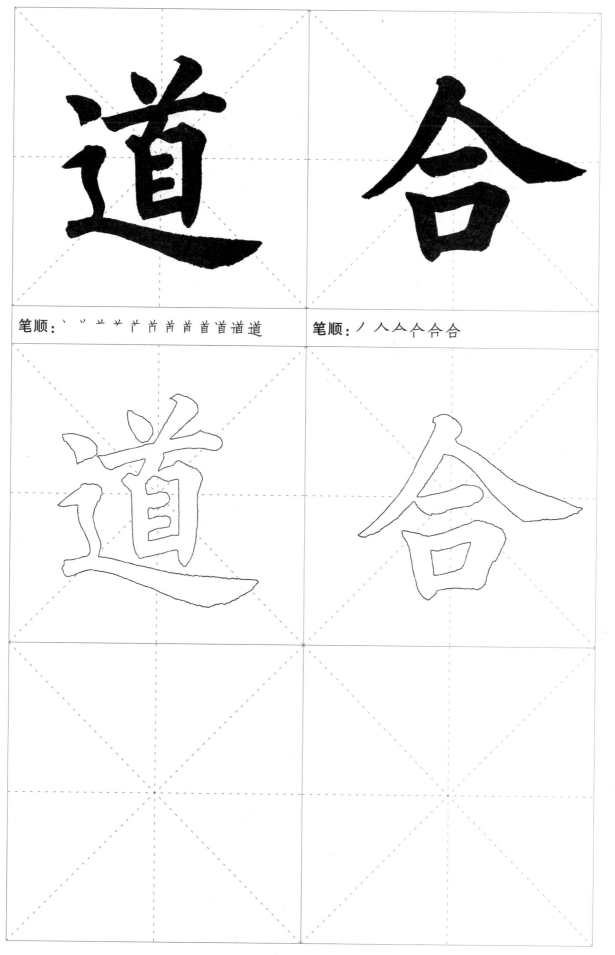

笔顺：丶丷丷丷䒑䒑䒑首首首道道

笔顺：丿人人仝合合

评分：😣 😞 🙂 😄 😊

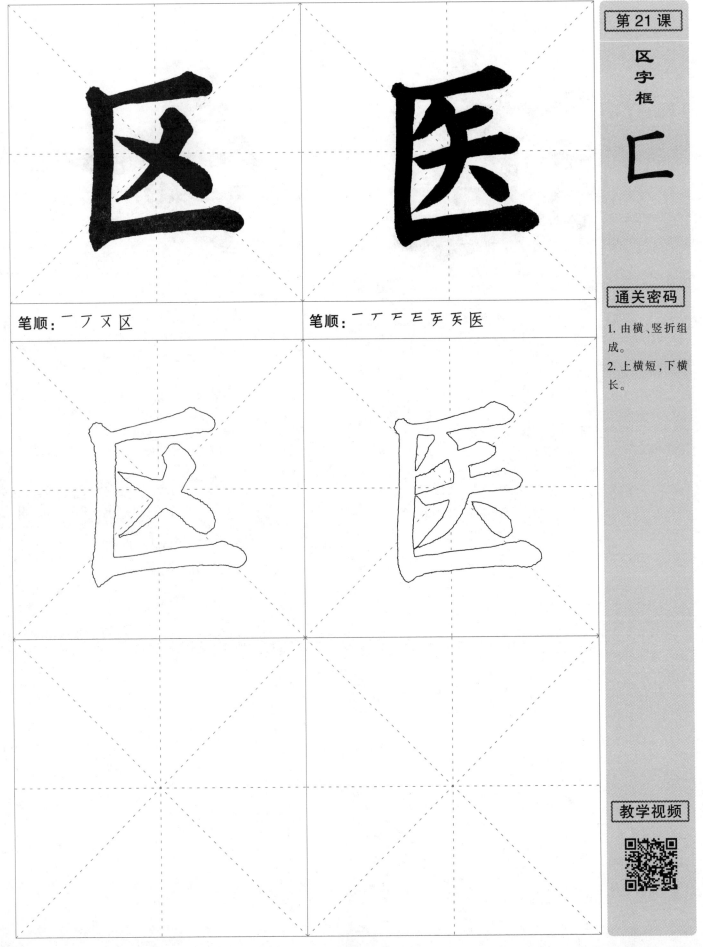

第 21 课

区字框

匚

笔顺：一 丁 又 区

笔顺：一 丁 匚 匸 至 医 医

通关密码

1. 由横、竖折组成。

2. 上横短，下横长。

教学视频

评分：

学习实践2：守望相助

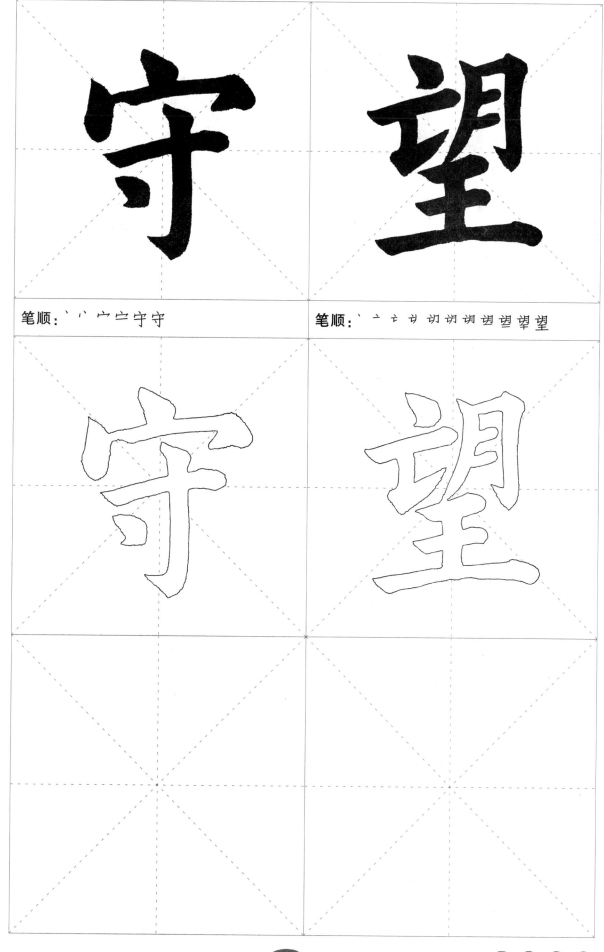

笔顺：丶丶宀宀宁守守

笔顺：丶亠亡亡切切切切钽钽望望

评分：😫 😞 😊 😄 😁

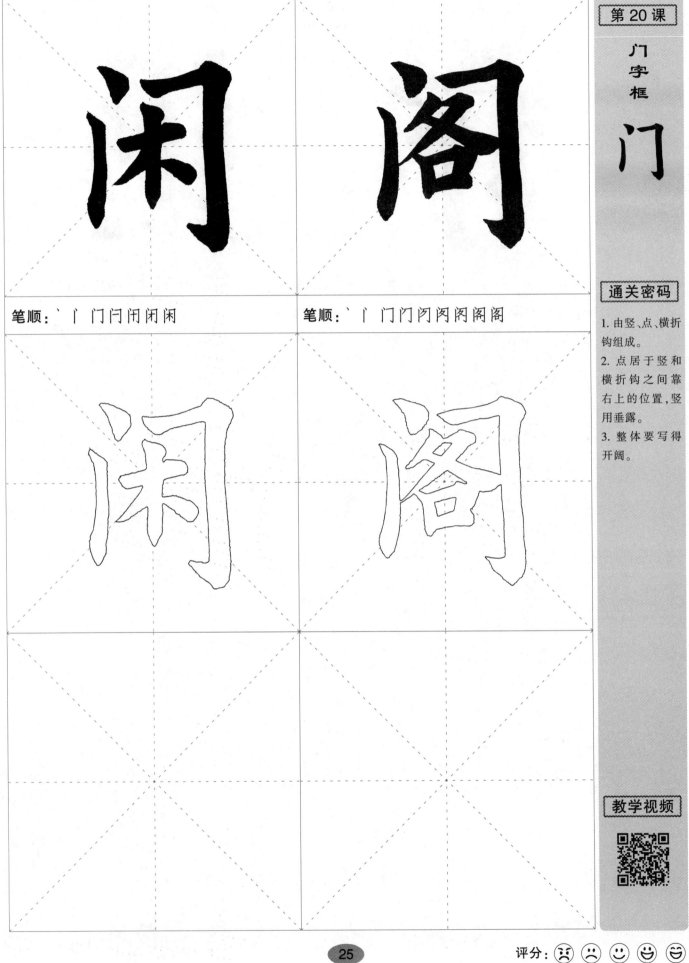

笔顺：`丶丨门闩闲闲闲

笔顺：`丶丨门门闭闷阁阁阁

通关密码

1. 由竖、点、横折钩组成。

2. 点居于竖和横折钩之间靠右上的位置，竖用垂露。

3. 整体要写得开阔。

教学视频

评分：

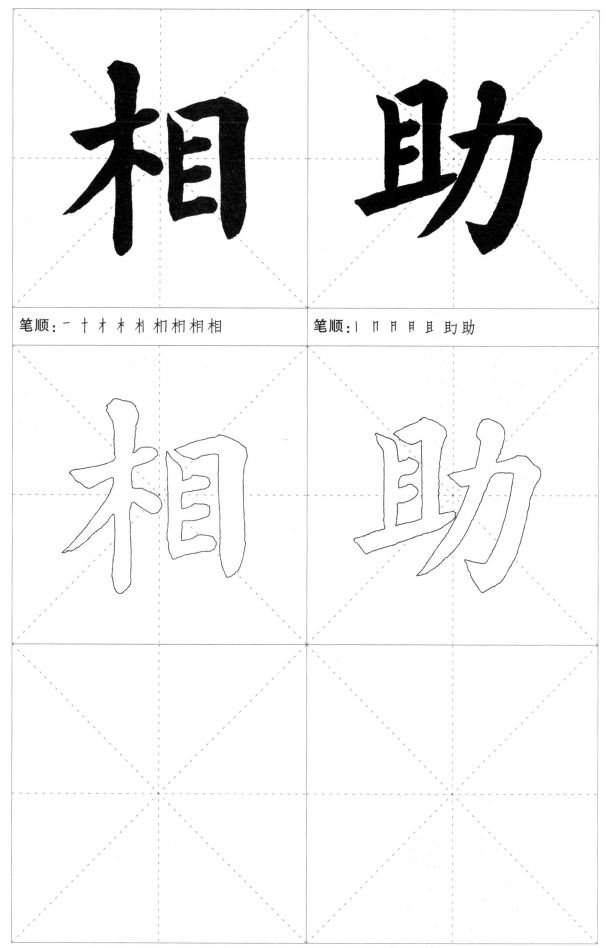

笔顺：一 十 才 木 相 相 相 相 相

笔顺：丨 冂 月 月 且 助 助

评分：☹ ☹ ☺ ☺ ☺

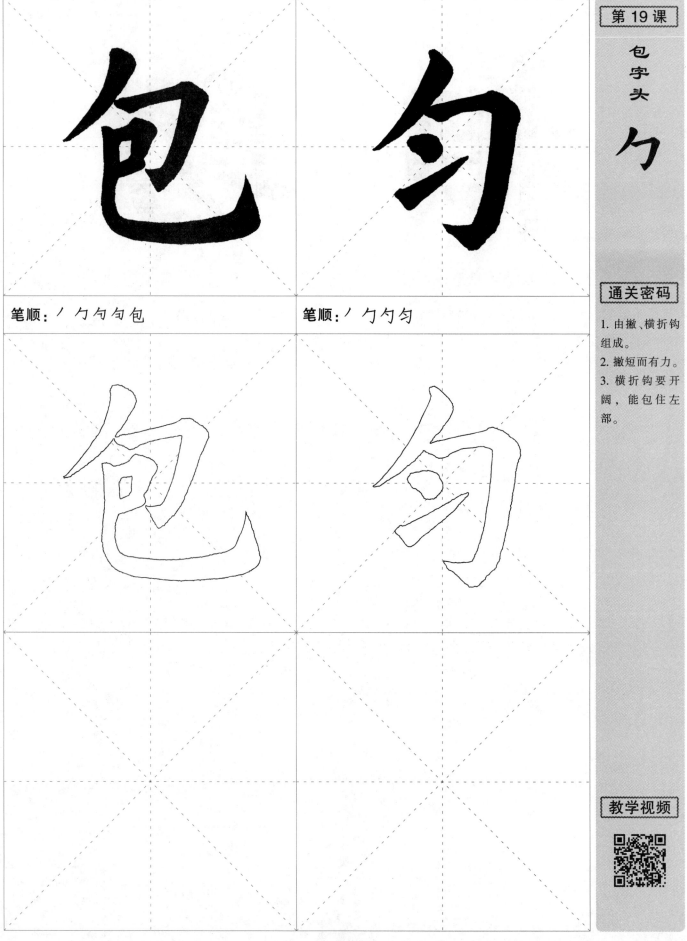

笔顺：丿勹勺勺包

笔顺：丿勹勺勺

第 19 课

包字头 勹

通关密码

1. 由撇、横折钩组成。
2. 撇短而有力。
3. 横折钩要开阔，能包住左部。

教学视频

评分：

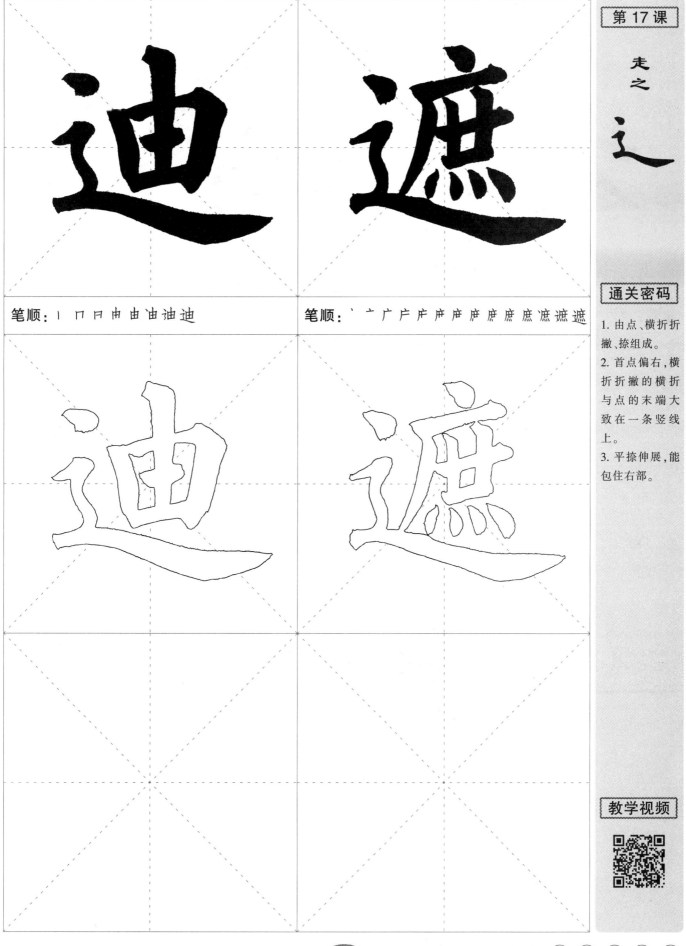

笔顺：丨冂冂由由由油迪

笔顺：丶亠广广广庐庐庐底底底庶底遮遮

走之

辶

通关密码

1. 由点、横折折撇、捺组成。

2. 首点偏右，横折折撇的横折与点的末端大致在一条竖线上。

3. 平捺伸展，能包住右部。

教学视频

评分：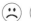

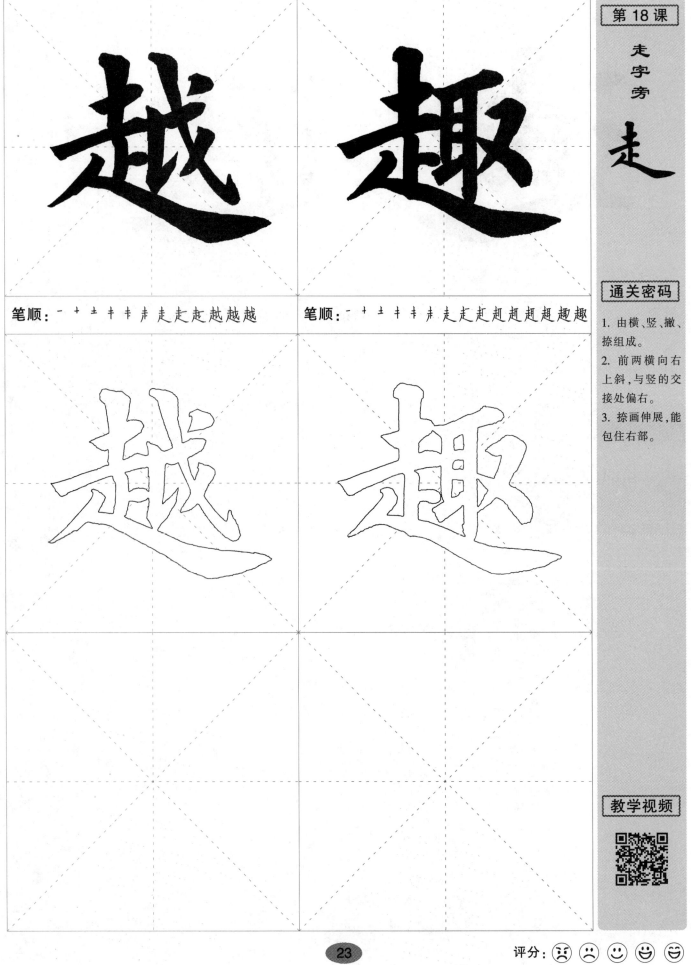

笔顺：一 十 土 キ キ キ 走 走 走 越 越 越

笔顺：一 十 土 キ キ キ 走 走 走 趄 趄 趄 趄 趣 趣

第18课

走字旁

走

通关密码

1. 由横、竖、撇、捺组成。

2. 前两横向右上斜，与竖的交接处偏右。

3. 捺画伸展，能包住右部。

教学视频

评分：